非洲手鼓

演奏入门教程

【瑞士】亚历山大·凯斯提尔 著

孔令涵 译

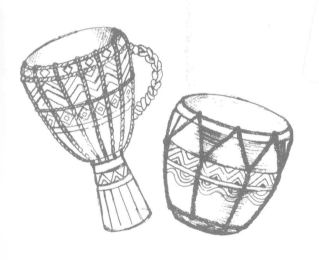

化学工业出版社

·北京·

Djembé-Spiel，by Alexander Kästli

ISBN 978-3-89922-082-7

Copyright© 2006 by AMA Verlag GmbH. All rights reserved.

Authorized translation from the German language edition published by AMA Verlag GmbH.

本书中文简体字版由AMA Verlag GmbH授权化学工业出版社独家出版发行。

本版本仅限在中国内地（不包括中国台湾地区和香港、澳门特别行政区）销售，不得销往中国以外的其他地区。未经许可，不得以任何方式复制或抄袭本书的任何部分，违者必究。

北京市版权局著作权合同登记号：01-2024-1409

图书在版编目（CIP）数据

非洲手鼓演奏入门教程 /（瑞士）亚历山大·凯斯提尔著；孔令涵译. —北京：化学工业出版社，2024.5
ISBN 978-7-122-45109-5

Ⅰ.①非… Ⅱ.①亚… ②孔… Ⅲ.①手鼓—奏法—非洲—教材 Ⅳ.①J634

中国国家版本馆CIP数据核字（2024）第038898号

责任编辑：田欣炜　　　　　　　　封面设计：程　超
责任校对：田睿涵　　　　　　　　装帧设计：盟诺文化

出版发行：化学工业出版社（北京市东城区青年湖南街13号　邮政编码100011）
印　　　装：大厂聚鑫印刷有限责任公司
880mm×1230mm　1/16　印张5½　字数100千字　2024年5月北京第1版第1次印刷

购书咨询：010-64518888　　　　　　售后服务：010-64518899
网　　址：http://www.cip.com.cn
凡购买本书，如有缺损质量问题，本社销售中心负责调换。

定　　价：39.80元　　　　　　　　版权所有　违者必究

哈基姆·卢丁与亚历山大·凯斯提尔合影

最开始，我在一所青少年音乐学校担任代课教师（教授打击乐），而这后来逐渐成为了我的热情所在：在小组教学中玩转非洲鼓！

我希望通过这本教材实现什么目标？我们能否简单快速地学会这个长久以来都不熟悉的乐器？关于非洲鼓演奏，有什么新的想法和愿景？

通过这本教材，我想把我在非洲鼓（小组）教学中的经验和认识展现给大家。此外，书中所阐述的教育与学习理念旨在帮助初学者、进阶者和复习者成功掌握非洲鼓的演奏技巧。

这本教材的诞生离不开很多人的帮助：我要特别感谢我的老师们，感谢他们对我的激励、鼓舞和支持。我想在此传递这种灵感和动力，并鼓励更多人在遇到困难时不要放弃。同所有的艺术一样，我们要带着决心和动力持续练习，直到取得成功！

亚历山大·凯斯提尔
（Alexander Kästli）

我撰写这本非洲鼓演奏教材的想法源自教学实践，特别是在音乐学校的小组教学中，我发现相关的文献和教材非常稀缺。因此我开始考虑，是否该利用打击乐教学的经验来创造一些新的东西，帮助学生从基础课程过渡到非洲鼓和打击乐课程。这个想法在我心中愈发强烈。手鼓，包括非洲鼓，在欧洲许多国家被用作学习其他乐器（特别是打击乐器）的跳板。这样，未到音乐学校规定入学年龄的孩子们就可以独自或在小组教学中学习非洲鼓，提前进行节奏训练。小组课程具有很大的优势。首先，学生可以与同学们一起演奏；其次，团队的动力和健康的竞争态度可以得到发展。

什么时候才是开始学习非洲鼓的正确时机呢？在印度的一些地区，所有学生在学习任何乐器之前都要先学三年的节奏。而在我们这里，只有想成为鼓手的人才需要这样做。我相信，学习乐器的正确时机很大程度上取决于练习的准备程度。

有时候，奥尔夫课程或基础课程并不符合学生的期望，他们更想早日开始学习打击乐器。由于非洲鼓的音符与架子鼓非常相似（见第 13 页），因此把非洲鼓教学作为学习打击乐器的入门课程要容易得多。

非洲鼓是一种用手演奏的美妙乐器。与别的打击乐器不同，演奏者不必注意持鼓棒的姿势，这样一来初学者就更容易入门了。通常情况下，学生可以先参加一年的非洲鼓小组课程，然后再报名打击乐器课程。

我的教学经验表明，基础的小组节奏练习是非常重要的，它是在单独课程中继续学习非洲鼓或其他乐器的理想基础。

在这些认识的基础上，我经过认真思考，编写了本教材。

目录
C O N T E N T S

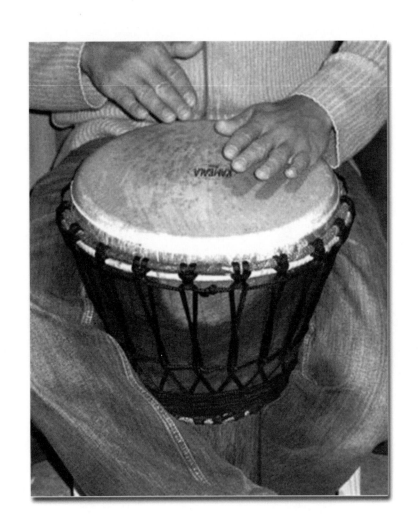

1 击打手法

扫码看本节视频

　　在开始演奏之前，我们必须知道如何持鼓和击鼓。首先，我们将非洲鼓夹在双腿之间固定好，并将其用侧边立住，稍微倾斜使鼓腔底部的声孔朝后。当然，坐姿持鼓最好是找一个舒服的凳子或椅子。我们也可以站着演奏，这样就得在腰上系一个背带，用来把鼓挂在身上。不过，我还是更建议初学者坐着演奏这个乐器。如果觉得累的话，可以额外再加上系在腰部的背带或系在肩膀和腰部的肩带来固定鼓。

　　在接下来的内容中，我将更详细地介绍三种最重要的非洲鼓击打手法，也会简要描述效果击打（Effekt）和弱音（Tap）打法，在本书的后续部分也会用到这两种打法。

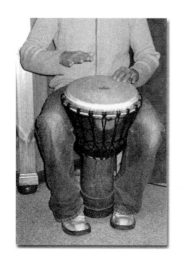

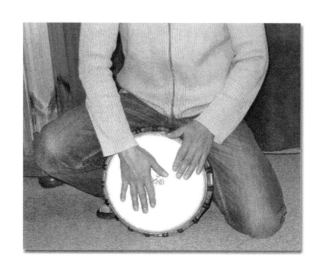

1.1 低音（Bass）

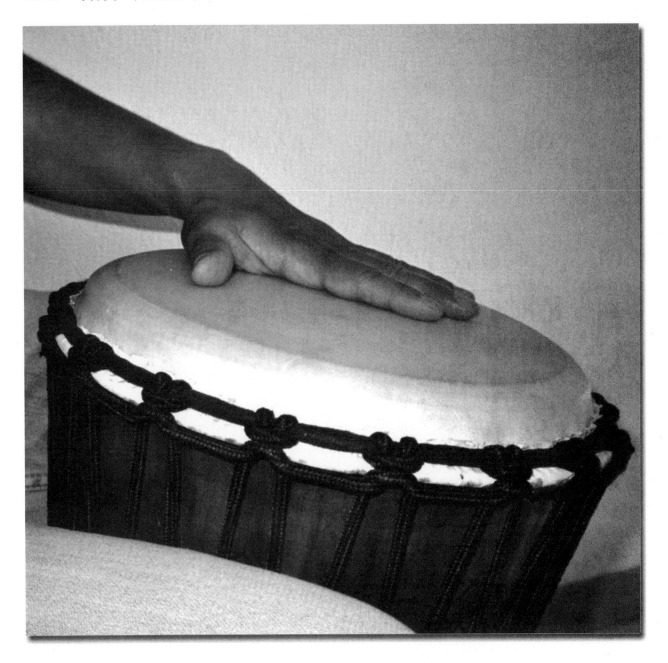

　　低音是一种美妙、有力而温暖的声音。我们对低音的感知随着空间的大小而变化，这就意味着我们坐着演奏的椅子会因低音波而发生明显的振动。低音的打法是三种基本打法中最简单的。演奏时四指并拢并伸直，打击的位置靠近鼓面中心，但别停留在鼓面上！手掌和小臂要形成一条直线。

　　注意！用手掌轻轻地敲击鼓面中心时，打出的低音效果是最好的，也能获得最准确的低音振动。试试看吧，闭上眼睛，击打非洲鼓的中心。在打低音的时候一定注意，手不能停留在鼓面上，而是要快速弹起（别粘在上面）。打得越靠外，低音的声音就越"薄"。

1.2 中音（Tone）

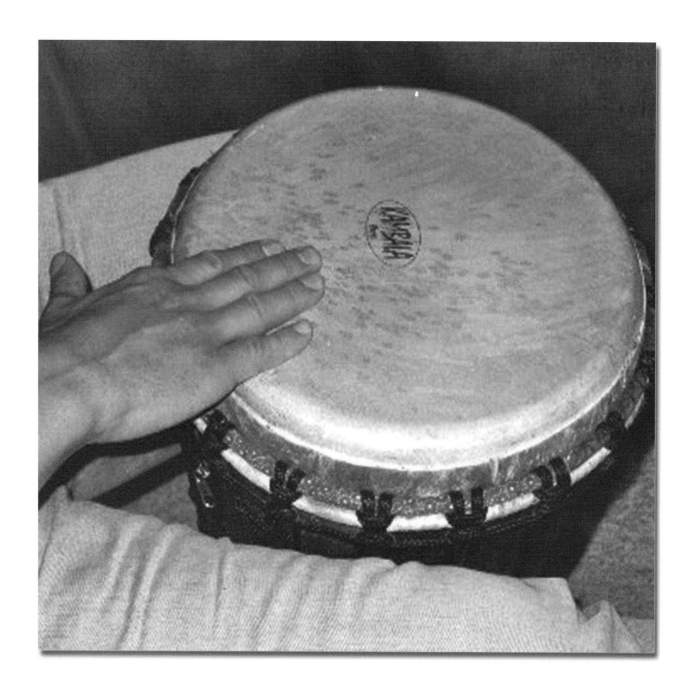

下一个打法叫做中音或开放音（Open）。演奏中音时，拇指在外，用其余四根手指拍击鼓面的外侧边缘位置。中音的特点是干燥、略微沉闷。演奏时要将小臂和手保持在一条直线上，敲击时四根手指要并拢在一起，手指间不能有缝隙，否则听起来会和高音很像。

注意！把手掌伸直击打鼓面，不要弯曲！手指必须紧紧地并拢（但别太紧张，因为放松状态下会发挥得更好）！肩膀和肘部要放松！

1.3 高音（Slap）

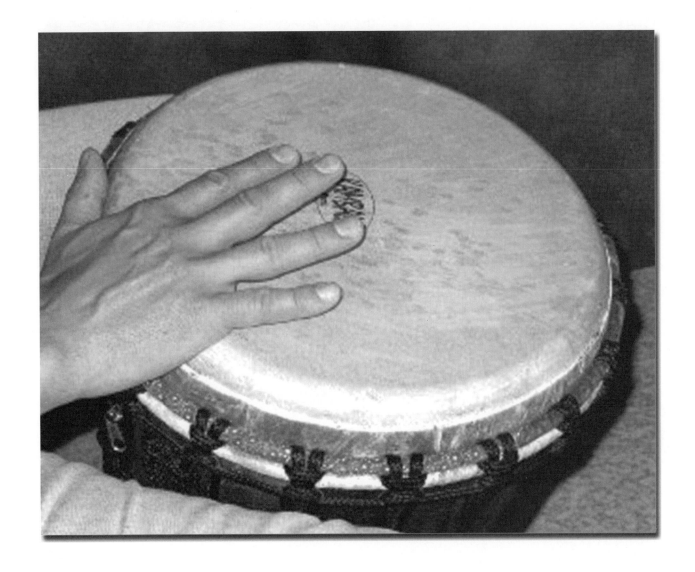

　　第三个打法是高音，它是最响亮、穿透力最强的。与中音不同，打高音时手掌不是平着，而是以特定角度击打鼓面的边缘位置（包括鼓边）。手掌要在没接触到鼓面的时候就弯曲起来，手掌中心与鼓边相合。在用手指根部的关节击打鼓边时，手腕应位于鼓边下方。手指要自然放松地张开接触鼓面，不用像打低音和中音时那样并拢在一起。高音非常短促，会产生强烈且像抽鞭子一样的打击声，有时可能会非常响亮、果断和尖锐。如果高音一开始打得不够好，声音不够尖锐，请不要着急，也不要担心。击打过程中，手指有时会肿胀并疼痛，也有可能发痒发麻，这表明你击打时的手法是正确的。

　　注意！ 请确保击打动作的规范性！一开始就养成良好的习惯，免得日后再费力地纠正。手指根部关节击打鼓边时别用太大力砸！非洲鼓的下边部分可是木制的！

1.4 高音止音

打法1：

止音是在鼓边上演奏的，一打到鼓面时就立即放下，手短暂地停留在鼓面上。如果高音掌握得好，那么学会这种效果击打（Effekt）就只需要再努力一点点了。

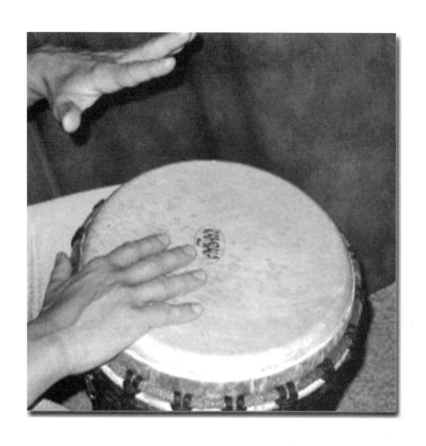

打法2：

另一种止音的方法是，一只手打高音，另一只手平放在鼓面上，从而在鼓面中心削弱打高音的手部打击带来的振动。

这种效果击打可以在不同的伴奏节奏型中使用（参见6.2与6.3等部分中的乐谱）。

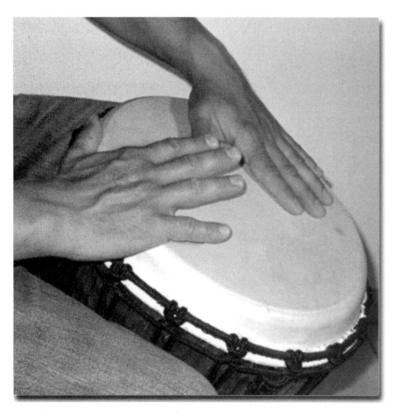

1.5 弱音（Tap）

弱音是一种辅助击打方法，只需用指尖轻轻敲打鼓面。弱音也被称为幽灵音或鬼音，可用在空拍中作为辅助，所以它也被称为填充击打。虽然相较于其他基本击打方式，它的声音非常轻，但在实际演奏中我们会经常听到这种击打声。

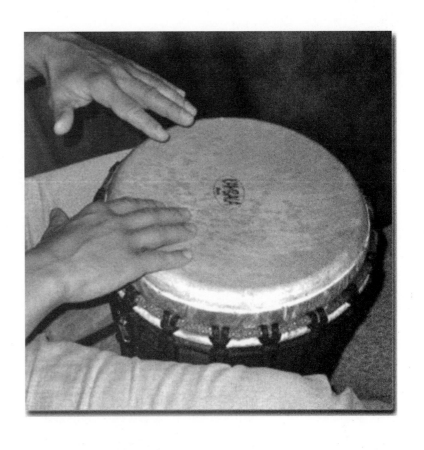

1.6 装饰音（Flam）

这个衍生打法由一个主击和一个前击组成。打装饰音需要两只手的配合，可以是左手或右手打前击，另一只手打主击。双手配合可以标记为$_LR$或$_RL$（L为左手，R为右手）。

注意！ 主击要落在拍子上。负责前击的手靠近鼓面，稍微早一些接触鼓面，从而打出前击。

2

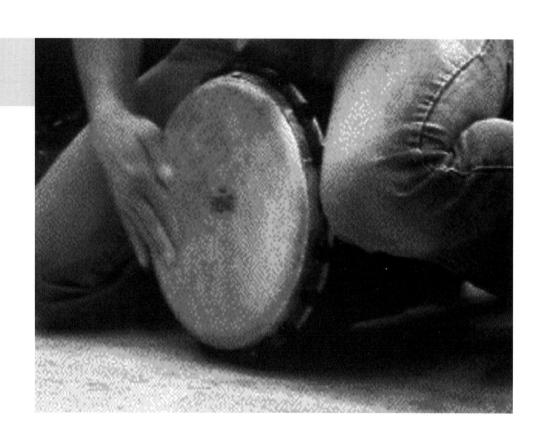

2 演奏实践

在接下来这一章里，我们将通过一起演奏不同的基础练习和曲目来训练演奏技巧。如果能够同时听到旁边人的演奏还能不被干扰并且将注意力集中在自己身上，那真是一项了不起的成就！

专注力真的是重中之重，当大家在一起练习演奏时，一些学生总是没办法专注起来。

但是，强大的专注力也是可以通过学习获得的。我们的练习简单易行，以便大家始终专注于要点。

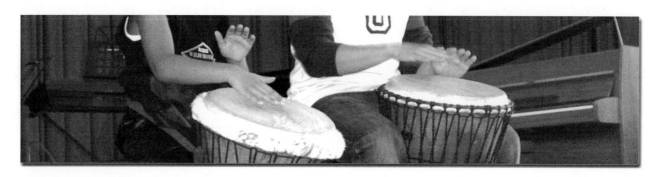

图源：贝亚特·伊姆霍夫

2.1　练习综述

以下练习旨在帮助学生寓学于乐。所有练习都要尽可能地在小组中一起完成。

练习也是需要学习的！

教学提示：我不想让大家觉得练习是学生自己的事。因此，我们应该在小组中引导和激励学生进行正确而有益的练习。正确的练习也是需要学习的！作为一名教师，我感到自己对此是负有责任的。首先，我们必须学会分解乐谱的单个部分和线条，学会简单地数每个节奏型的拍子并正确地识读音符！在练习中，教师应当先给学生进行"示范练习"，不能要求学生练习他没有学过的东西。在练习中，也要让学生有成功的体验！

2.2　数拍子

数拍子可以非常简单！

我们时刻都需要拍子的引领，但怎么做才是最简单的呢？我们经常听到："我真的需要这样做吗？"唯一正确的答案是"是"！

拍子非常重要，谁能正确地数拍子，谁就拥有了路标和指南针，并能在节拍的"迷宫"中培养出必需的方向感。为了更好地学习数拍子，建议大家将数字自己写下来。我想分享一个方法，就是把空拍直接读出来，如1空2空3空4空，这样就可以方便地数空拍了。

2.3　左右手分配

将左右手分配视作重要元素

我建议大家把右手写成"R"、左手写成"L"来作为大致的参照！慢速练习可以让演奏的控制力变强，节奏变稳。左右手分配也是重要元素之一！"Hand-To-Hand"是一种轮流使用右手和左手击鼓的演奏方式。因此，通过两只手的配合可以轻松实现稳定的合奏，小组中的每个人很容易就能理解。

10

3 符号说明

扫码看本节视频

3.1　非洲鼓音符

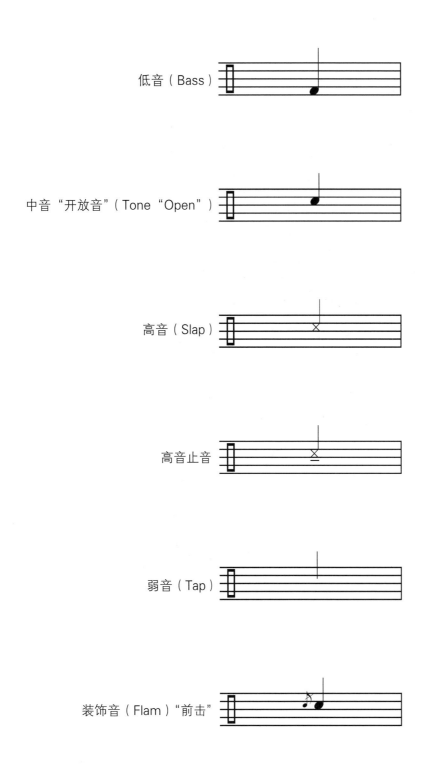

　　三个主要的击打方法分别称为低音、中音和高音；弱音是轻得几乎听不见的填充击打，也被称为幽灵音或鬼音；高音止音和装饰音属于效果击打。

3.2 架子鼓音符

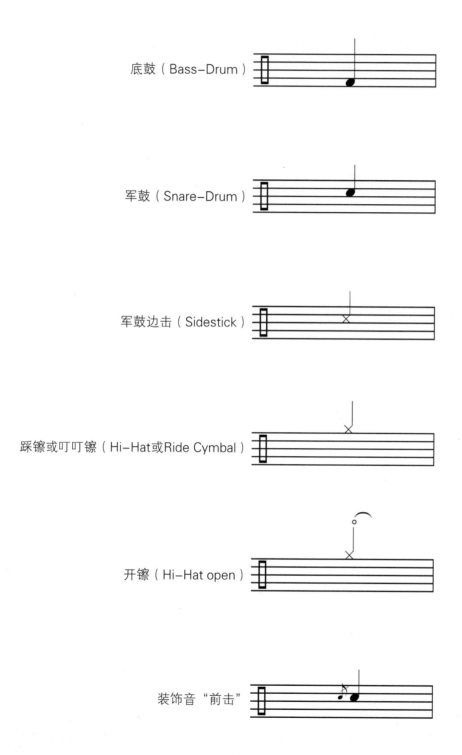

底鼓（Bass-Drum）

军鼓（Snare-Drum）

军鼓边击（Sidestick）

踩镲或叮叮镲（Hi-Hat或Ride Cymbal）

开镲（Hi-Hat open）

装饰音"前击"

3.3 音符时值

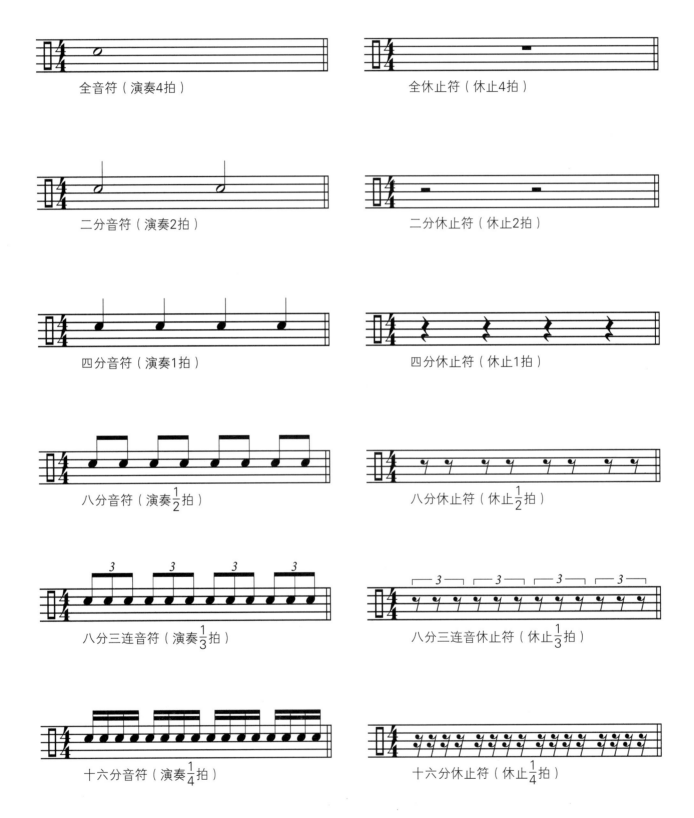

3.4 来演奏四分、八分和十六分音符吧!

4个四分音符

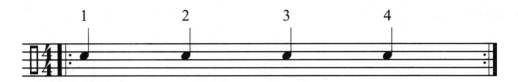

这里"四分"的计数方式非常简单,即1—2—3—4。每打一下拍子读一个数,拍手的同时用脚一起打拍子可以稳定而简单地建立起节奏感。

8个八分音符

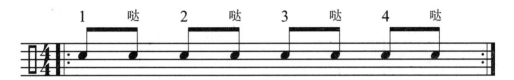

八分音符的速度是四分音符的两倍。脚仍然按四分音符打拍子,每一拍里面有两个八分音符,拍手时可以将后半拍读作"哒",即1哒2哒3哒4哒。大声数拍子是非常重要的!这样可以轻松地建立起稳定的节奏感。

16个十六分音符

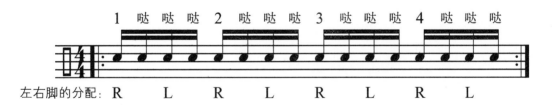

十六分音符的演奏速度是八分音符的两倍。脚可按四分音符打拍子,也可按八分音符打拍子。每一拍中有4个十六分音符,练习时一定要大声数拍子,这点非常关键,除了每拍的第一个十六分音符读作数字以外,后三个十六分音符均可读作"哒",即1哒哒哒2哒哒哒3哒哒哒4哒哒哒。

练习

现在可以把四分音符、八分音符和十六分音符的演奏练习转移到非洲鼓上了,手部动作要按照前面练习打拍子时的节拍来打。最好先单独练习每一种音符,然后再组合到一起演奏。注意一定要大声地数拍子!在练习时,推荐大家使用节拍器或类似的节奏辅助工具。在小组中一起拍手、一起演奏非洲鼓是种十分有感染力的体验。

3.5　写下音符时值并演奏吧！

　　重要！现在把前面讲到的三种音符（四分音符、八分音符和十六分音符）按照自己的想法填到下方的五线谱里来练习吧，每一种时值的音符可以像前两个例子一样出现两次！

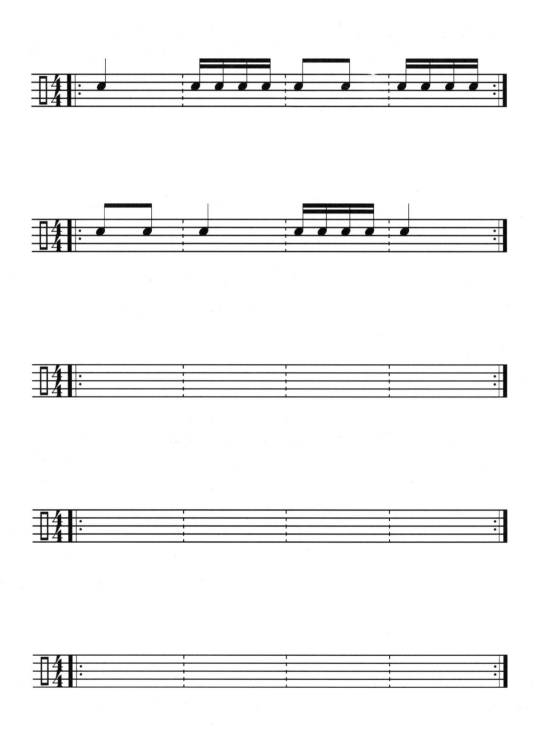

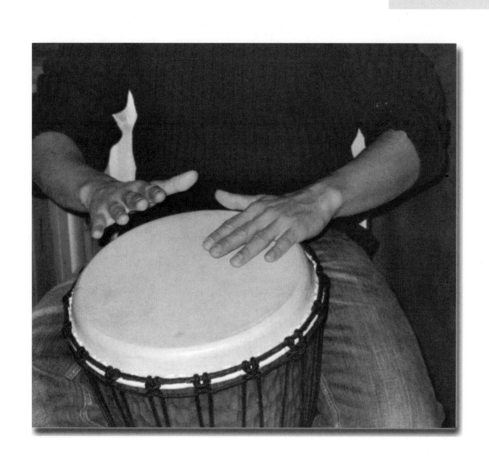

4 非洲鼓练习

扫码看本节视频

4.1 试演奏

拍数： |　　2　　3　　4　　|　　2　　3　　4

1 Bass – Bass – Bass – Bass – Tone – Tone – Tone – Tone

左右手：R　　L　　R　　L　　R　　L　　R　　L

|　　2　　3　　4　　|　　2　　3　　4

2 Tone – Tone – Tone – Tone – Bass – Bass – Bass – Bass

R　　L　　R　　L　　R　　L　　R　　L

|　　2　　3　　4　　|　　2　　3　　4

3 Bass – Bass – Tone – Tone – Bass – Bass – Tone – Tone

R　　L　　R　　L　　R　　L　　R　　L

|　　2　　3　　4　　|　　2　　3　　4

4 Tone – Tone – Bass – Bass – Tone – Tone – Bass – Bass

R　　L　　R　　L　　R　　L　　R　　L

|　　2　　3　　4　　|　　2　　3　　4

5 Slap – Slap – Slap – Slap – Tone – Tone – Tone – Tone

R　　L　　R　　L　　R　　L　　R　　L

|　　2　　3　　4　　|　　2　　3　　4

6 Tone – Tone – Slap – Slap – Tone – Tone – Slap – Slap

R　　L　　R　　L　　R　　L　　R　　L

|　　2　　3　　4　　|　　2　　3　　4

7 Bass – Bass – Tone – Tone – Slap – Slap – Tone – Tone

R　　L　　R　　L　　R　　L　　R　　L

|　　2　　3　　4　　|　　2　　3　　4

8 Tone – Tone – Tone – Tone – Bass – Slap – Bass – Slap

R　　L　　R　　L　　R　　L　　R　　L

1	2	1	2	1	2

9 Tone — Tone — Slap — Slap — Bass — Bass
R L R L R L

1	2	1	2	1	2

10 Bass — Bass — Tone — Tone — Slap — Slap
R L R L R L

1	2	1	2	1	2

11 Bass — Bass — Bass — Bass — Tone — Tone
R L R L R L

1	2	1	2	1	2

12 Bass — Bass — Bass — Bass — Slap — Slap
R L R L R L

1	2	1	2	1	2

13 Tone — Tone — Tone — Tone — Slap — Slap
R L R L R L

1	2	3	4	1	2

14 Slap — Slap — Slap — Slap — Tone — Tone
R L R L R L

1	2	3	1	2	3

15 Bass — Bass — Bass — Tone — Tone — Tone
R L R L R L

1	2	3	1	2	3

16 Slap — Slap — Slap — Tone — Tone — Tone
R L R L R L

4.2 热身

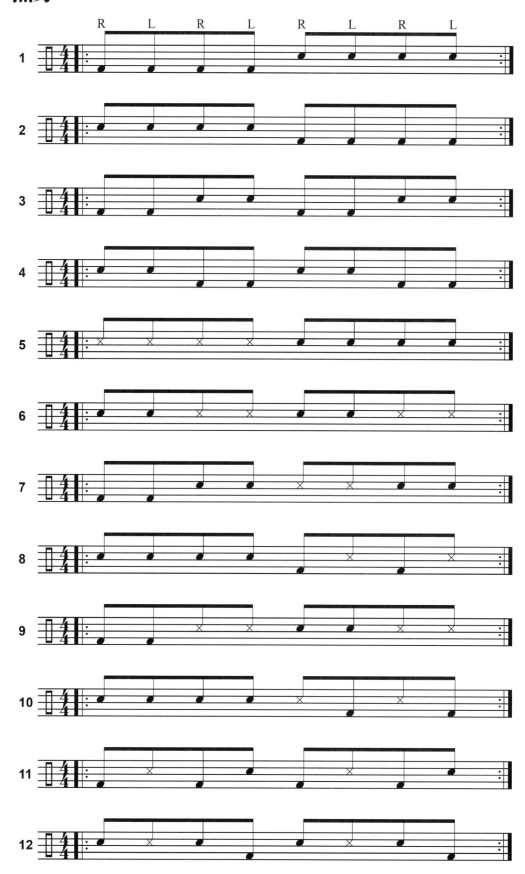

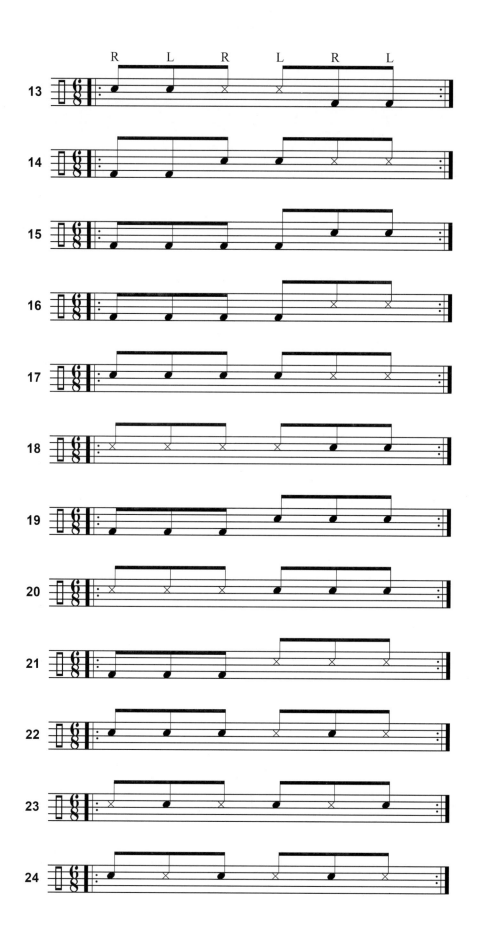

可以在下面的乐谱中自己即兴编写几个热身练习。

4.3 练习1

　　第一个练习是非常鲜明的4/4拍，听起来非常像架子鼓交替地使用底鼓和军鼓打出的节奏。为了方便读谱，你可以将音符用不同颜色标注出来，这样可能会更有帮助，例如：低音标为红色，中音标为黄色，高音标为蓝色。

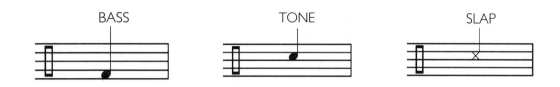

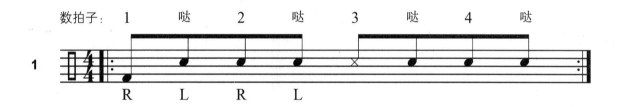

以下示例更适合进一步的练习：

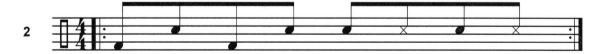

4.4 Solo 1

wdh ♩=116 Play-back ♩=96

"Solo 1"也可以通过低音、中音和高音三种击打手法来演奏。

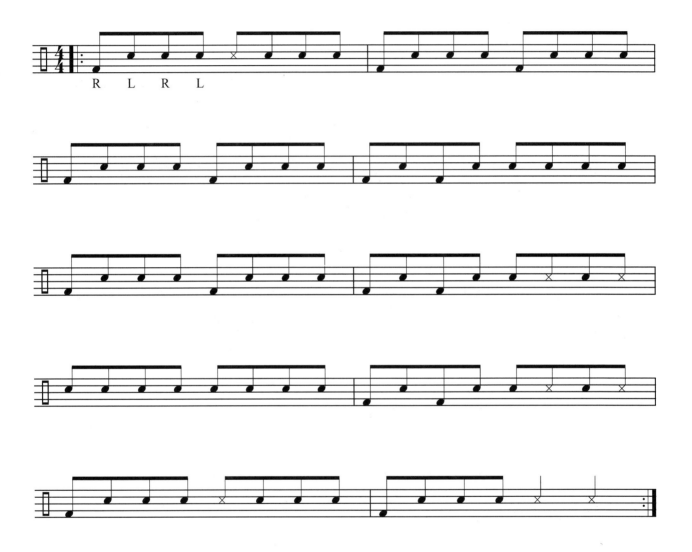

笔记:

4.5 练习2

十六分音符的时值是 $\frac{1}{4}$ 拍，我们这样数十六分音符：1哒哒哒 2哒哒哒 3哒哒哒 4哒哒哒……

这里出现了新的手法——"装饰音"（Flam），在下方鼓谱中第二行的第四拍就用到了这个手法。装饰音要用左手提前打出，也被称为"前击"或"倚音"，瑞士人演奏铃鼓时也是这么称呼的。

注意！练习时一定要放慢演奏速度并且大声数拍子！注意左右手配合！

"Hand-To-Hand"也是一种特别棒的演奏方式，即持续地用左右手交替击鼓。非洲鼓是少数几种可以独立演奏完整节奏模式的乐器之一！

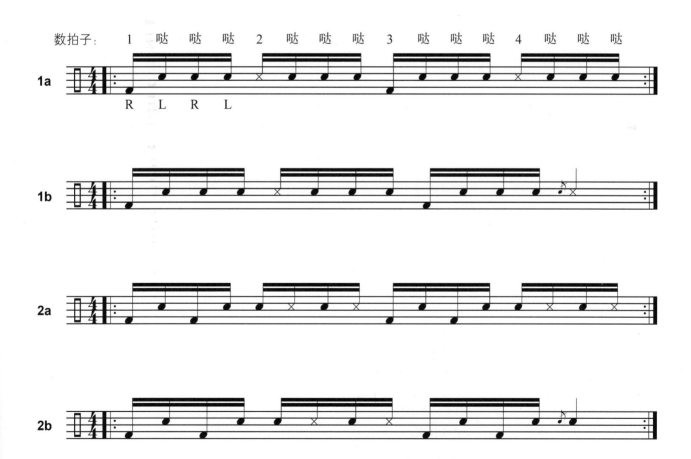

4.6　练习2及休止

下方鼓谱中的第一小节已完整写出，与练习2的1a练习相同，第二和第三小节中标记了重复记号，表示与第一小节的内容相同。

在这一部分中，我们的目标不再是大声数出拍子，而是在心里默数，以便在休止中也能很好地保持对时间的掌控（Timing）！因此，当其他人抢拍或没跟上拍子时，一定不要被他们带偏了。

注意！先用缓慢的速度演奏并数出拍子！当所有人能一起停下并同时重新开始时，我们的目标就达到了。

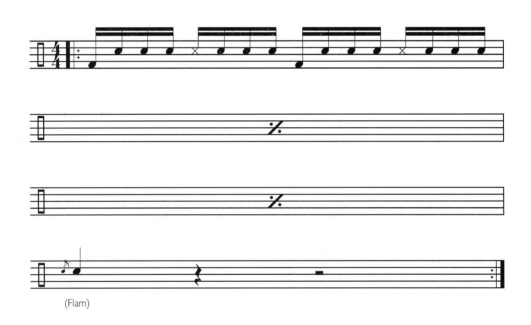

(Flam)

笔记：

4.7 Solo 2

wdh ♩=120 Play-back ♩=72

"Solo 2"也可以通过低音、中音和高音三种击打手法来演奏。请在下方标记出拍数和左右手的分配，把空拍用括号标出来。

注意！先慢慢地演奏，然后逐渐提升速度！先分解练习每一行，然后再试着连贯演奏整个独奏鼓谱！

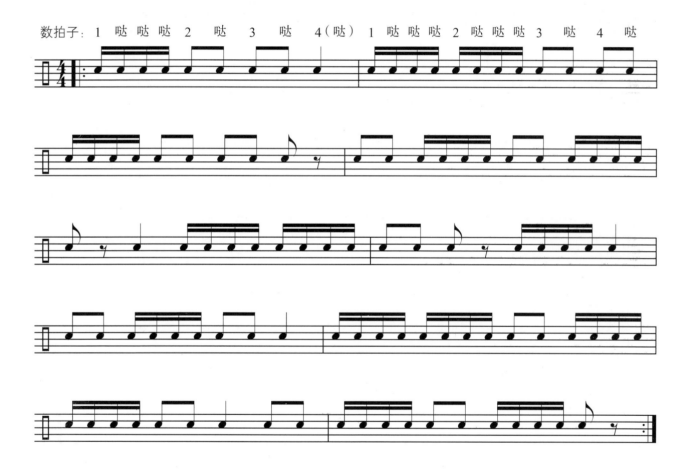

笔记：

4.8 练习3

这些八分音符的组合也可以用二倍速来演奏（十六分音符）！

数拍子：　1　哒　2　哒　3　哒　4　哒

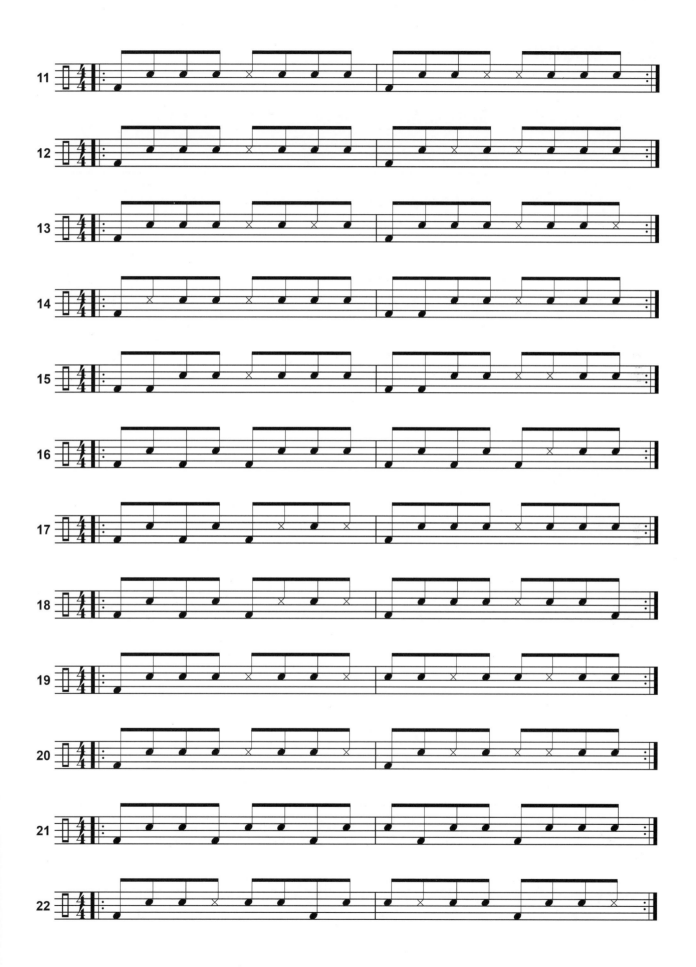

4.9 练习3及休止

注意！慢速演奏并数拍子，注意左右手的配合！空拍用括号标出来！

数拍子： 1 哒 2 哒 3 哒 4（哒）

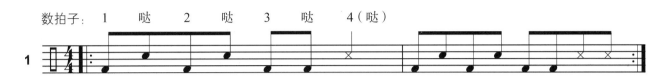

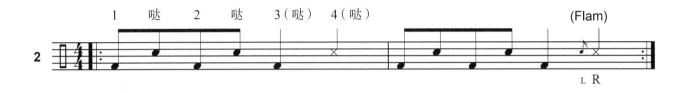

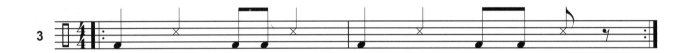

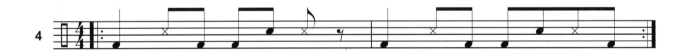

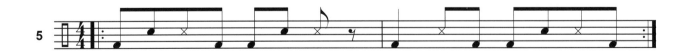

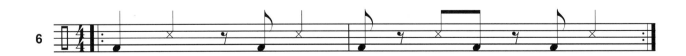

4.10　Solo 3

♩=108　Play-back ♩=69　快速 ♩=139

以下是由四分音符、八分音符、十六分音符和休止符组成的组合鼓谱。"CL"代表Clap（拍手）。第一遍演奏先正常进行，不需要拍手；第二遍演奏时再把拍手加进去。我们前面学习过的内容都被囊括进了这一小段Solo当中。在演奏过程中，大家要注意休止符和左右手配合。

注意！请和你的演奏伙伴们好好配合，和谐的合奏始于每个个体自身！慢慢练习并大声数拍子！愿你玩得开心！

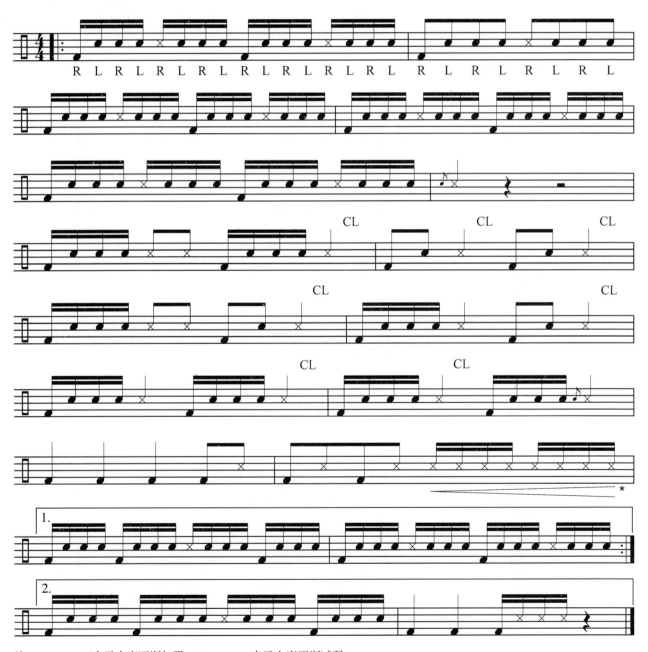

注：◁＿＿＿表示力度逐渐加强，＿＿＿▷表示力度逐渐减弱。

4.11 练习4

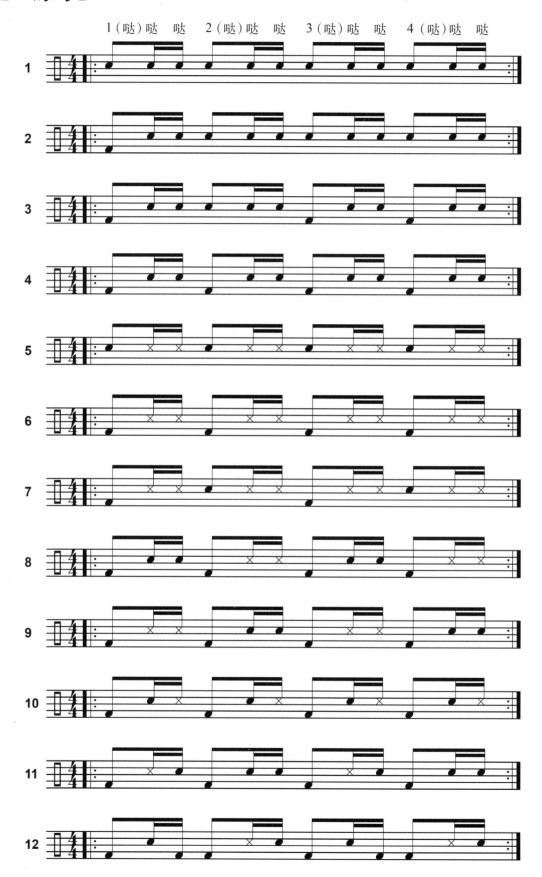

4.12 练习4及休止

原则上我们应该左右手交替演奏，因此，没有奏出的音符应该要用括号括起来。十六分音符和八分音符是需要交替演奏的。

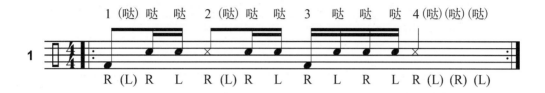

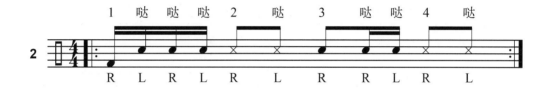

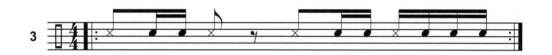

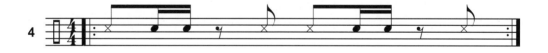

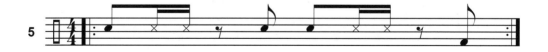

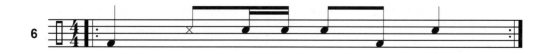

4.13　练习5

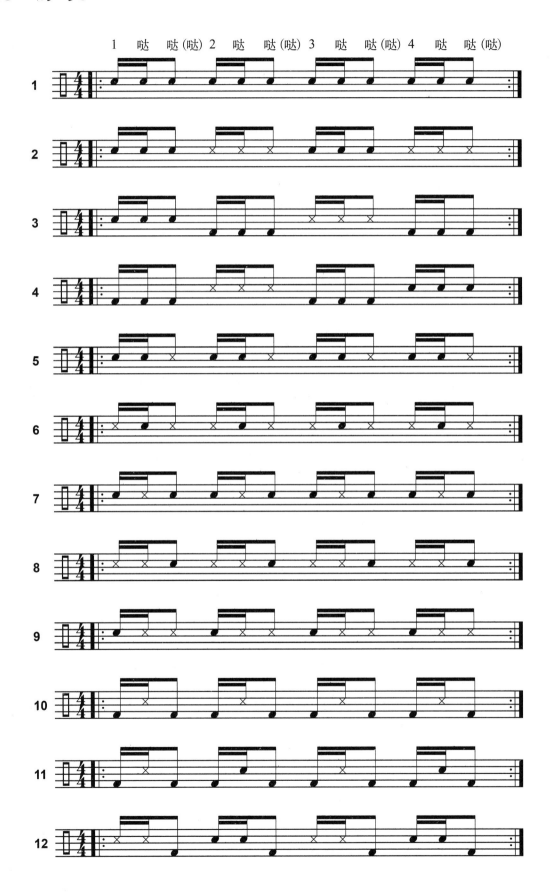

4.14　练习5及休止

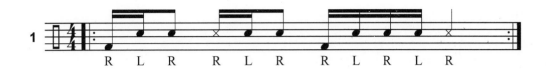

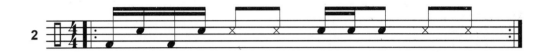

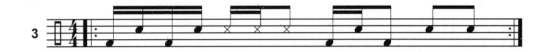

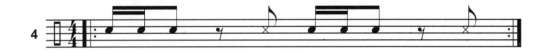

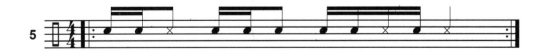

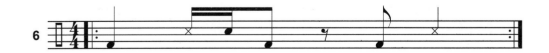

4.15　Solo 4

Wdh ♩=110　Play-back ♩=94

这首曲目可以使用低音、中音和高音三种击打手法来演奏。

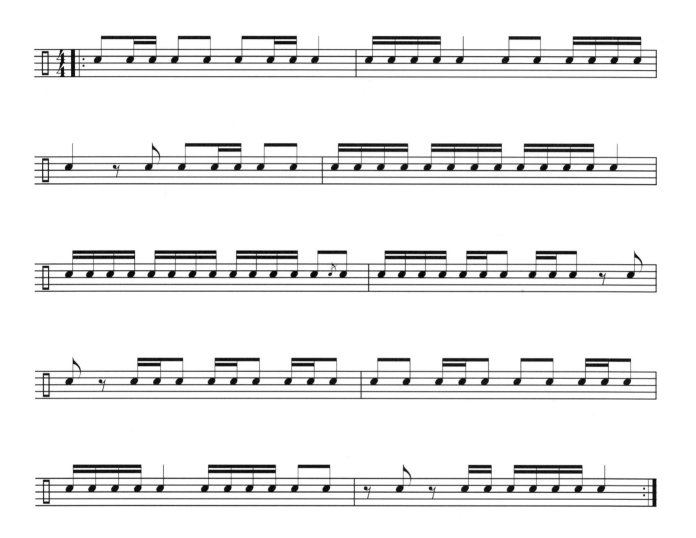

笔记：

4.16 练习6

本部分中所练习的节奏型叫作三连音，每个音符的时值为$\frac{1}{3}$拍，演奏时注意三个音要均匀分配，不要有长短之分。在练习前可以将三连音的节奏打拍子唱熟，可读作1哒哒2哒哒3哒哒4哒哒。

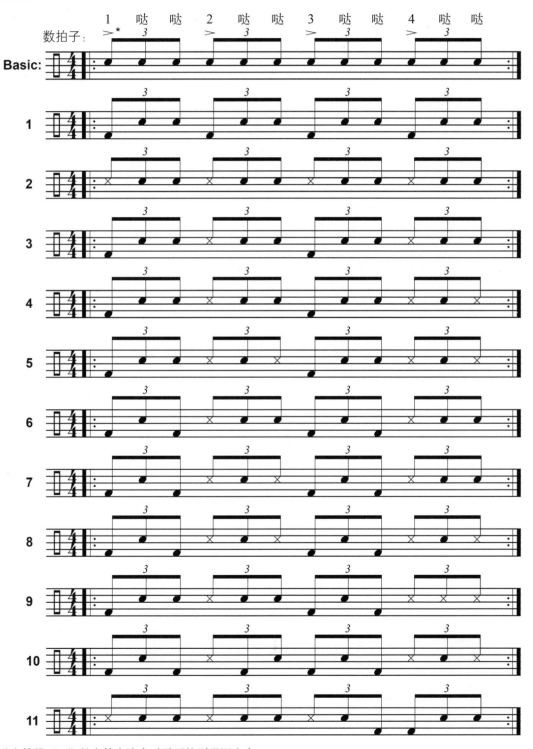

注：带有重音符号"＞"的音符在演奏时需要特别强调出来。

4.17 练习6及休止

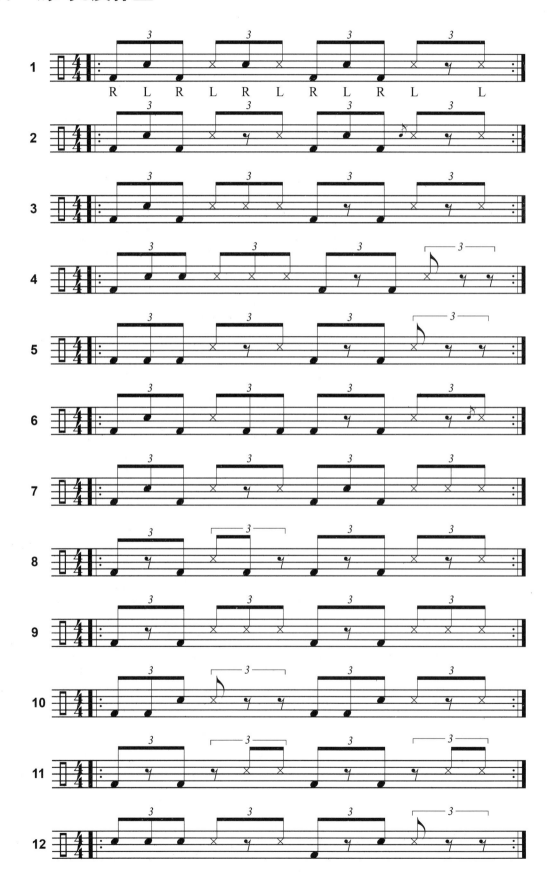

4.18 Solo 5

♩=84 Play-back ♩=60

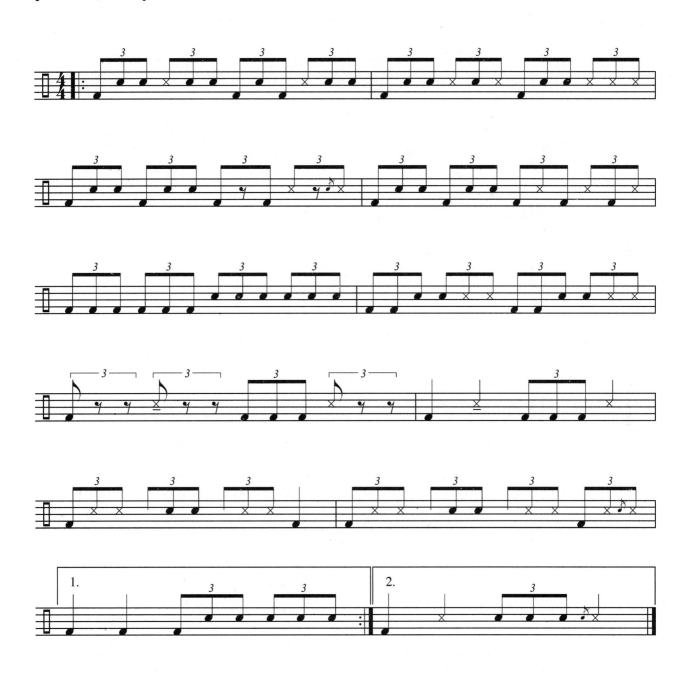

4.19 练习7（Shuffle）

　　Shuffle是爵士乐中的一种常用节奏模式，简单来说就是将三连音中的第二个音改为休止，在读谱时可将空拍读作"空"，即1空哒2空哒3空哒4空哒。

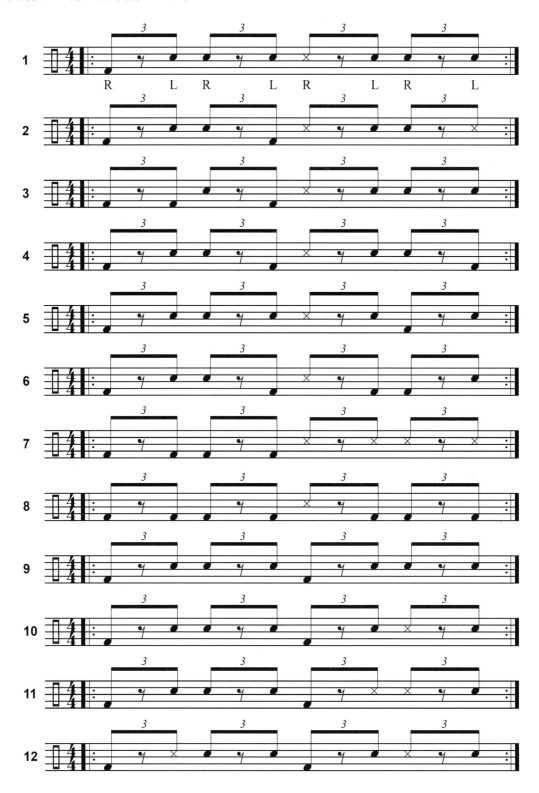

扫码看本节视频

5 非洲鼓的节奏型——
针对进阶者

5.1 十六分音符节奏型

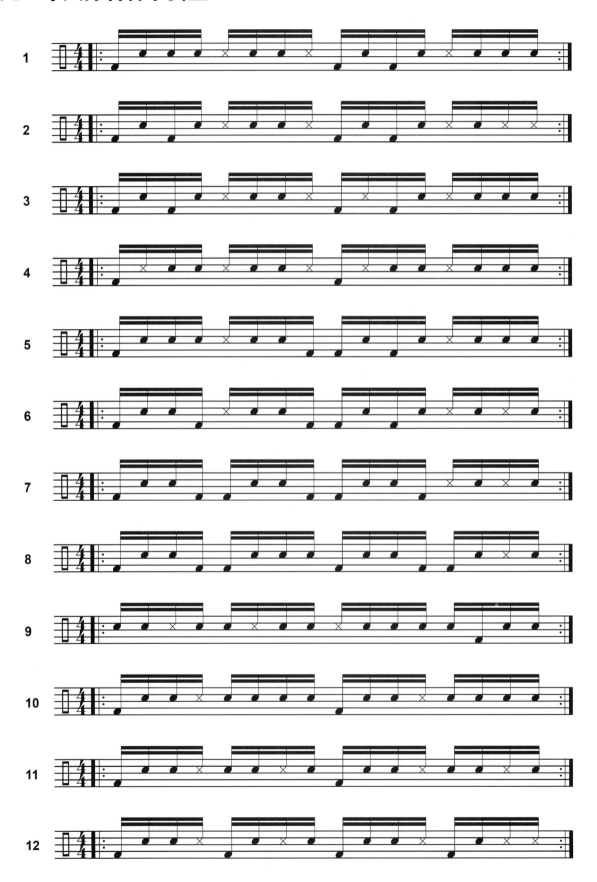

5.2 Shuffle节奏型

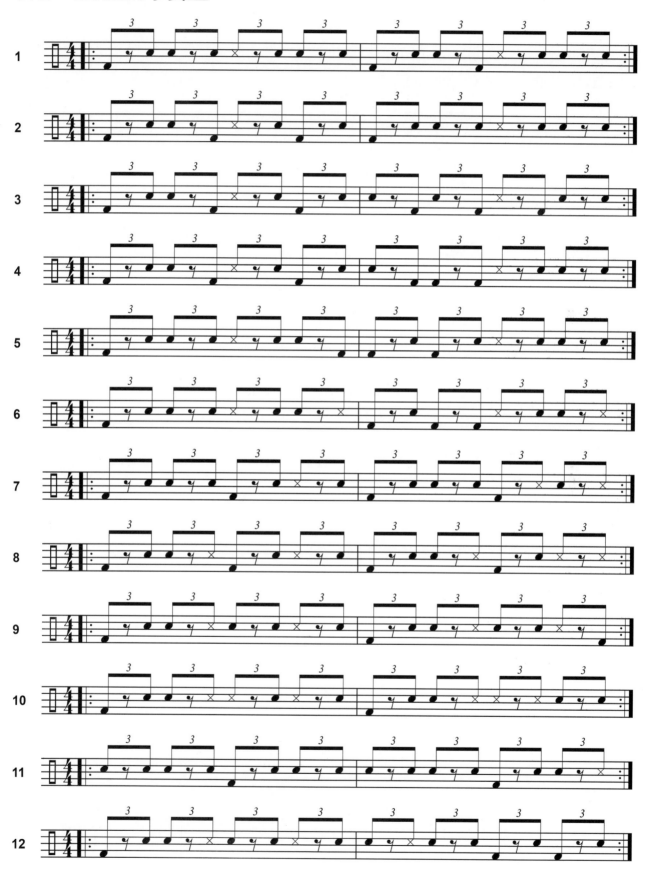

5.3 Box技术的风格

以下列举了十个例子，每一个都可以单独拿出来练习或演奏。当然，你也可以把不同的节奏型自由组合在一起（比如a+b）。

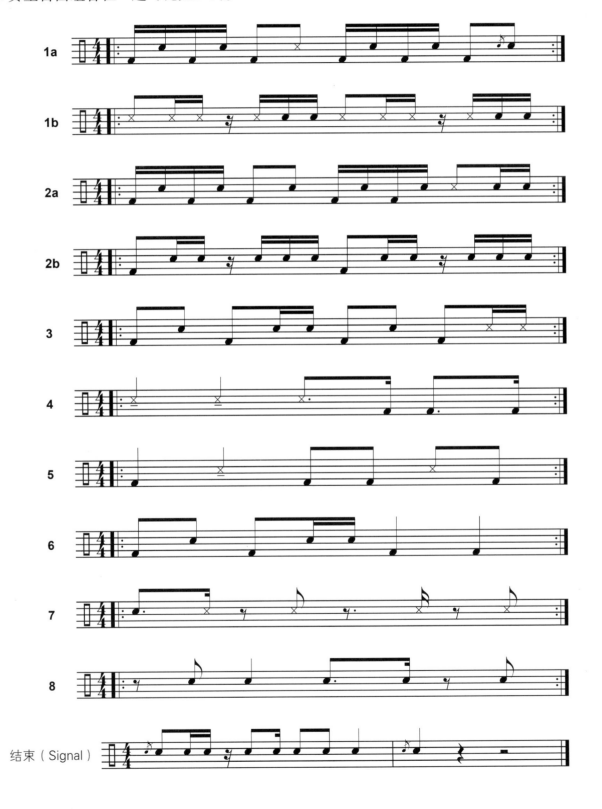

5.4 强调音

在三连音的学习中，我们已经练习了如何用低音和高音演奏强调音（重音）。当然，也可以把强调音作为独立的部分单独练习；然后，用低音和高音手法代替直接强调和偏移强调。在第二步（第46页）中，可以交替演奏三分法节奏（三连音）的第一行和二分法节奏（十六分音符）中的第一、二、三或四行。

注意！先慢慢地练习每一行并数出拍子！用节拍器控制三分法节奏（三连音）和二分法节奏（十六分音符），然后逐渐加快速度！

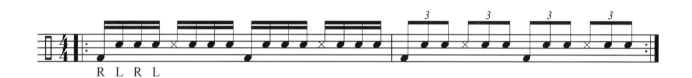

三连音节奏中的强调音

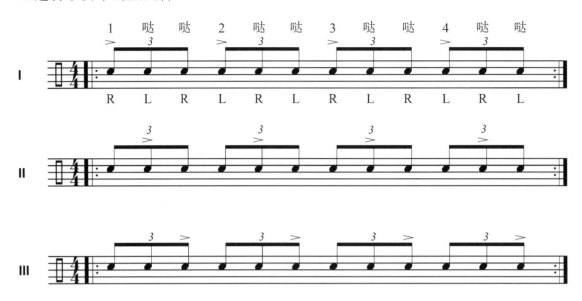

十六分音符节奏中的强调音

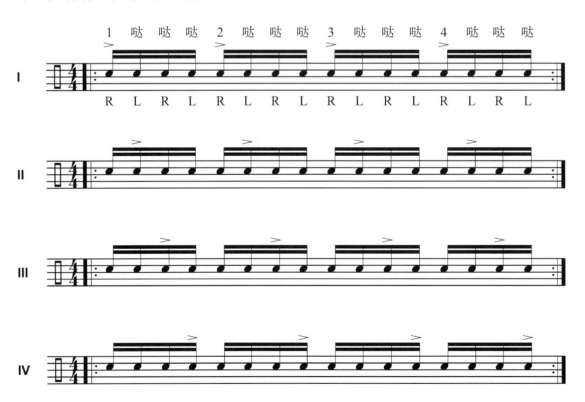

6 非洲鼓的旋律

扫码看本节视频

现在，让我们来和非洲鼓学习小组一起演奏非洲鼓旋律吧！到目前为止，我们已经在小组中一起演奏了所有的练习，也就是齐奏（Unisono）。

非洲鼓旋律是通过把每个声部分开练习构成的。首先，整个小组一起练习每一个声部的旋律，直到每个学生都练熟；然后，大家再一起演奏不同的旋律。我们先从两个声部开始，然后再逐渐增加其他声部。

教学提示：在演奏非洲鼓节奏时，有些学生可能会难以把注意力集中到自己的乐器上。在这种情况下，建议教师将学生安排在小组围坐成的半圆两端，这样可以帮助学生保持注意力的集中。

我们练习这些非洲鼓节奏的目标是唤起学生对这件乐器的兴趣，在小组中体验良好的团队动力，以及享受音乐和击鼓的乐趣，就像听起来一样简单！

6.1 Bloquage和Echauffement

要想演奏马林凯族的传统西非节奏，这两种演奏方式是必不可少的。一首曲子的开头由一个独奏鼓手引导，其他合奏鼓手先不进行演奏。曲子开始时，通常会演奏一个短乐句，它就叫Bloquage。

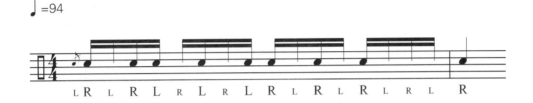

Bloquage当然也可以在曲子中间演奏，它通常在团体传统舞蹈中使用。在一段独奏中，Bloquage也可以用来标志演奏的结束。大家有时候会遇到一个叫Signal的术语，它也有相同的意思（例如第44页）

Echauffement比较简单，它指的是一系列密集的击打，并且伴随着力度和速度的递增，可以用于反复激发舞者们的热情。或者在后面加上Bloquage，二者组合使用来表示演奏结束。在演奏Bloquage时，可以额外加上手势来表明。

2001年的音乐学校演出，非洲鼓和打击乐小组

6.2 α旋律

现在，让我们进一步了解一下"高音止音"，这种击打方法在下面曲目的节奏旋律里首次被使用。高音止音和高音非常相似，只是发音被中断了（详见第6页）。

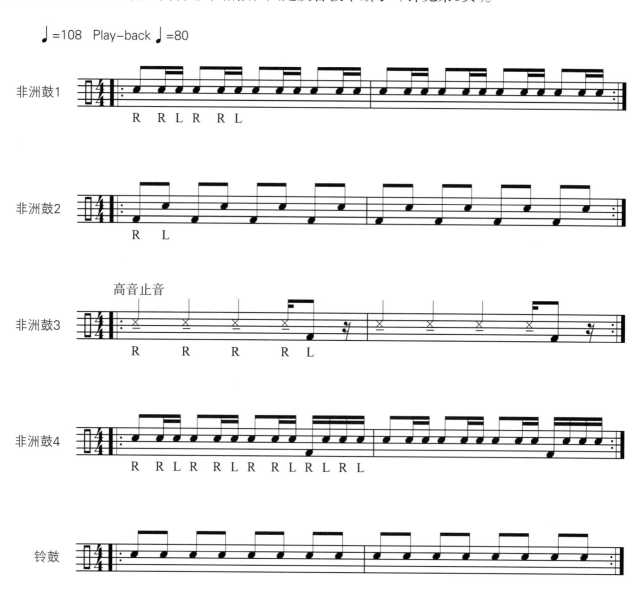

笔记：

6.3 β旋律 (传统的标准伴奏)

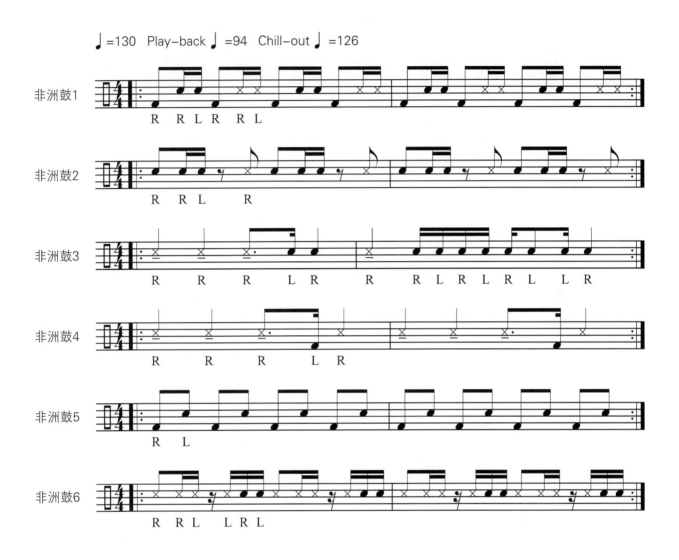

6.4 β旋律（架子鼓和其他打击乐器）

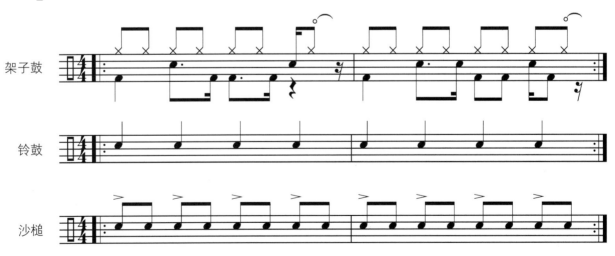

6.5　γ 旋律 (传统的标准伴奏)

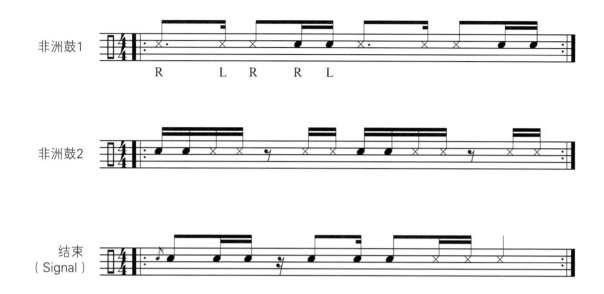

笔记：

6.6 8旋律 (传统的标准伴奏)

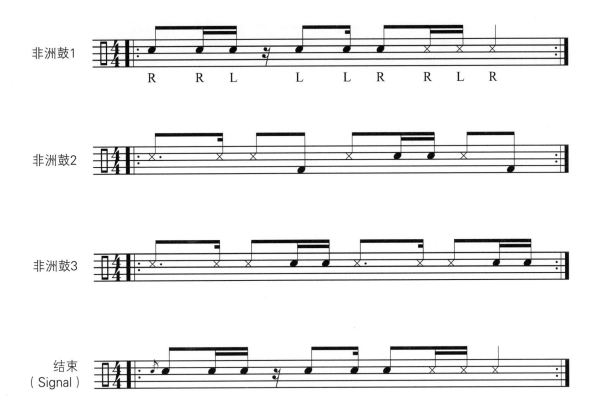

笔记：

6.7 Kondumba

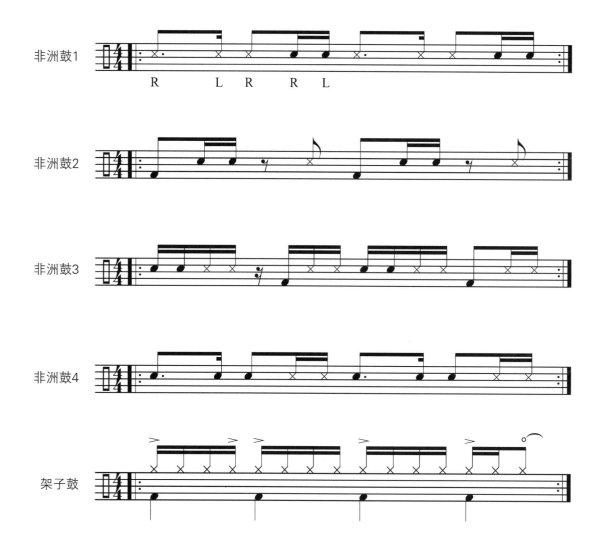

笔记:

6.8　Bambino

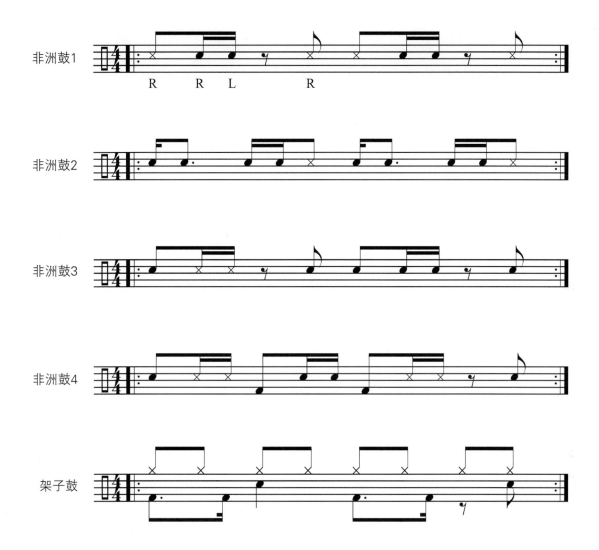

笔记：

6.9 **Tuile**

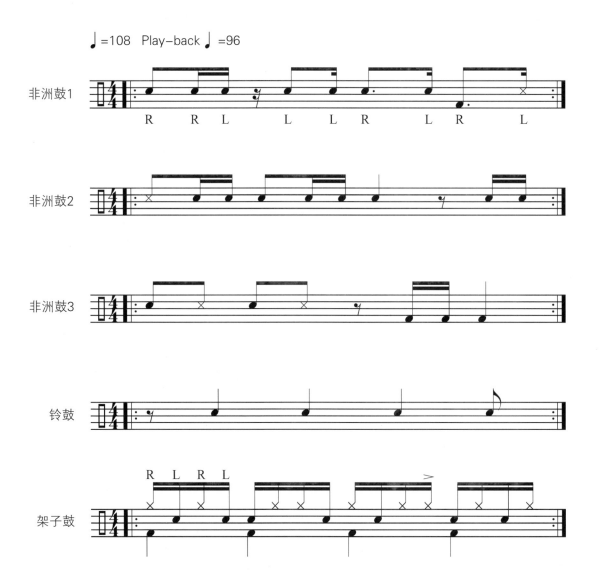

笔记:

6.10 Bumba（传统的标准伴奏）

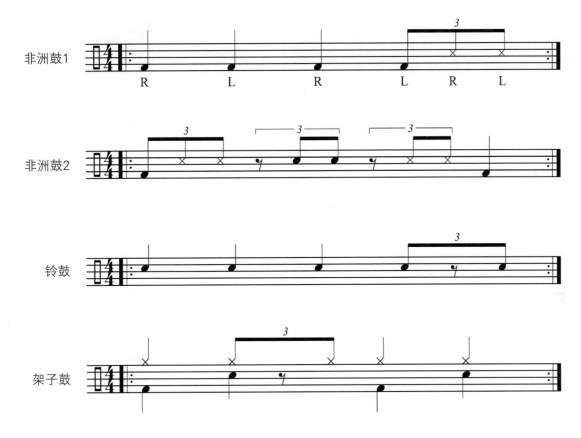

笔记：

6.11 Déjà-vu（传统的标准伴奏）

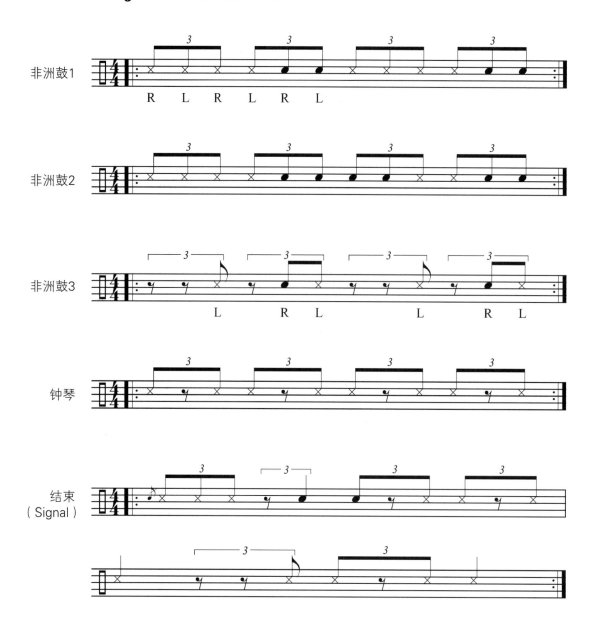

笔记：

6.12 Filia（传统的标准伴奏）

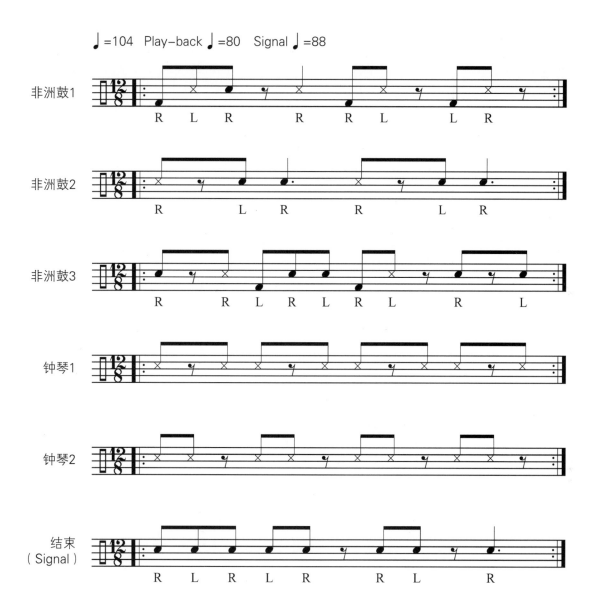

笔记:

6.13 Filia-Intro

注意！所有非洲鼓鼓手一起合奏这首Filia-Intro！

♩=88

在音乐课堂上，要结合适合儿童的节奏语言进行教学。

7 适合儿童的节奏语言

在使用适合儿童的节奏语言对学生们（其中也包括成年人）进行教学的过程中，我获得了很多成功的经验，因此，我想在这里给大家介绍一下这种富有创新性的数拍子方法，接下来我会从A、B和C这三个层面来介绍。

7.1　为什么需要节奏语言？

律动是所有节奏进行的基础。对律动的准确感知也属于节奏感的一部分，也就是要把感受到的波动通过情感体验转化为节奏组成的段落。音乐是一种常常被书写下来的语言，我们要想按照乐谱歌唱或演奏乐器，就必须识读并理解音符。这个过程需要对基本单元（与字母类似）进行即时识别。音符时值就是这种基本单元，通过有规律地发出单音节，就能比较容易地将它们转化为连贯的节奏。节奏语言可以让音符的阅读和写作变得更简单。节奏语言首先是一种阅读和写作的方法，同时，它也可以训练与节奏相关的活动，比如运动（运动机能和协调性等）、听力、语言及思维能力。

7.2　什么叫适合儿童的？

首先，适合儿童的节奏语言不能是抽象的，应该让孩子们能够直观地"理解"所使用的词语和音节的含义。词语表达和词语节奏必须形成一个整体。由于节奏和运动是相通的，所有有节奏的词都必须是表示动作的词。

7.3　教学流程

教学流程可以由以下几个不同的要素构成：

· 首先聆听节奏单元。

· 用走、跑、跳、蹦等方式跟上节奏，并大声说出节奏词（如果节奏比较难，最好先学会大声说出来，然后再配合动作）。

· 仔细地听脚踏地面的声音。

· 边说边用手打节奏，有条件的话用乐器演奏。

· 用手打节奏（例如在纸上），并把节奏记录下来。

· 把节奏看作时间关系，确定并记录下来。

7.4 节奏语言A

以下的几个示例展示了节奏语言，呈现出一种创新的数拍子方式。

基础组

律动被分为以下几部分：

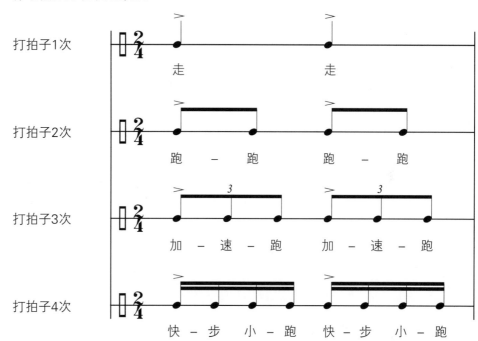

进阶组

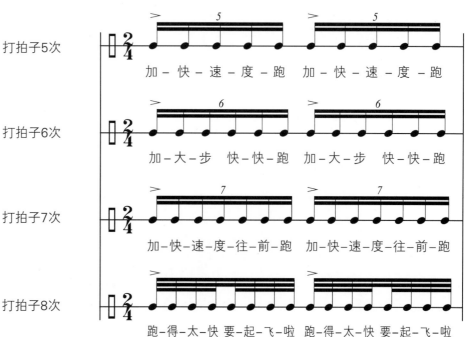

7.5 节奏语言B（基本单元）

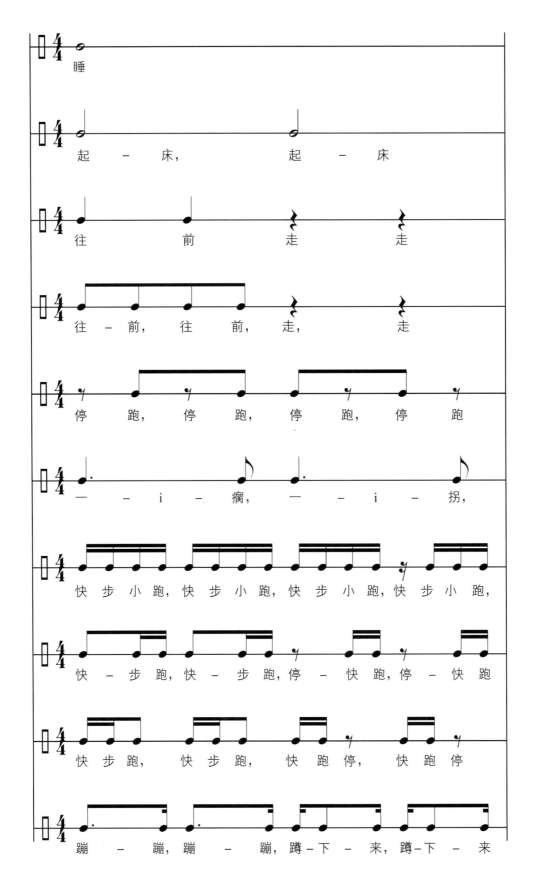

7.6 节奏语言C

在C部分中，我们要用手和脚分别打出不同的节奏型。注意！一定要大声说出节奏词！

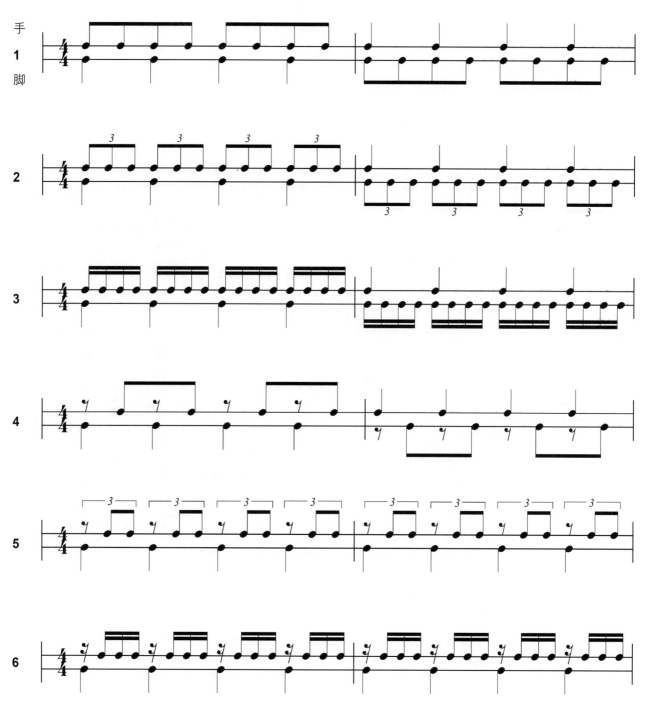

通常情况下，跺脚要左右交替着进行，但如果觉得困难的话，当然也可以只用一只脚。手部动作可以采用拍手或左右手轮流拍腿的方式，也可以使用其他配合方式（只用左手或右手，或左左右右）。除了拍之外，当然也可以打其他节拍！

8

8 关于非洲鼓

8.1　起源

非洲鼓（Djembé）最初起源于西非的几内亚。那里的马林凯族[①]（Malinke）的铁匠（也被称为Numu或工匠家族）几百年来一直从事着非洲鼓制作和演奏。马林凯族的分布范围从几内亚一直延伸到科特迪瓦和马里的边界。除了几内亚外，非洲鼓有时也在塞内加尔南部使用。

马林凯族是所谓的曼丁人（Manding）中的一支。这个族群主要分布在塞内加尔、冈比亚、马里、科特迪瓦、塞拉利昂、利比里亚和几内亚南部。马林凯族的部分文化与苏苏（Susu，来自马里北部）文化相融合。13世纪，苏苏族群的部分族民在松迪亚塔（Soundiata）建立马里帝国前逃往几内亚，因此，他们的部分文化得以与马林凯族融合在一起。

近几十年来，人们开始前往几内亚研学，当地人组织的课程深受欧洲人和美洲人的喜爱。在20世纪60年代和70年代，借助几内亚歌舞团的巡演，非洲鼓逐渐传入塞内加尔和冈比亚等周边国家。如今，人们会在传统节日中用非洲鼓演奏各自国家的特色鼓曲。

8.2　作为乐器

近年来，非洲鼓掀起了惊人的流行热潮。其中一个很重要的原因是，这种乐器具有独特且富有穿透力的声音。在一只好的非洲鼓上，我们既可以演奏出深沉的低音，又可以制造出尖细的音色。仅凭这一点，非洲鼓就足以作为辅助或主导的节奏乐器在现场演出或录音室中使用。

普通鼓的鼓手需要很多鼓来演奏一段节奏，但如果是非洲鼓的鼓手，仅用一只鼓就可以轻松演奏了！我们可以用非洲鼓模仿底鼓、军鼓或桶鼓的音色，但同时，非洲鼓仍然具有其独一无二的音色特点。

非洲鼓是一种集体乐器，但其作为独奏乐器也非常棒。演奏非洲鼓时，我们将其置于两腿之间固定，并用大腿夹紧。非洲鼓也可以站着演奏，这样就要用背带、肩带或蜡染布来固定。

[①]　马林凯实际上是"马里来的人"的意思。

8.3　使用范围

如今，在许多西非国家，尤其是几内亚，非洲鼓仍然在日常生活中被广泛使用，例如用于祭祀、节日庆典、劳动、伴舞、奏乐或信息传递等。非洲鼓被用来传递重要的消息，如婚礼、葬礼、求救呼喊或其他发生的事情。这也解释了这一乐器为什么要做成这种形状，为什么会具有穿透力极强的音色，因为这样一来，它发出的声音连隔壁村落都听得到。

当两个人通过击鼓来进行交流时，非洲鼓的声音会被用来模仿部落语言。因此，在许多西非国家的日常生活中，这种乐器都不可或缺！

于我们而言，非洲鼓在各种风格（无论是传统还是现代）中都有应用。要是你有机会参加非洲的传统节日庆典就会知道，非洲鼓可以营造出一种非常独特的氛围。

非洲鼓最适合在纯（非洲）打击乐团或带有旋律乐器的鼓乐团中使用，当然，它也可以应用于许多其他风格（如爵士、流行、摇滚等）之中。

现在甚至出现了所谓的"赞诗鼓手"[①]，他们将自己的演奏视为对上帝的礼拜。这一"赞诗鼓手"运动起源于英国，如今正在18个不同的国家盛行。

演奏非洲鼓时，通常还要拿用木槌演奏的低音鼓来伴奏。最大的低音鼓被称为Doundounba，中号鼓被称为Sangba，最小的鼓被称为Kenkeni。

8.4　材料与加工

购买或租赁非洲鼓时，在质量方面，我认为有五点需要考虑：

（1）正宗非洲鼓使用的皮来自非洲山羊。如果是在其他地区饲养的山羊，鼓皮的音质可能就会不够好听，因为它们可能被喂养得更好，长得更肥壮，皮也更厚实（弹性过大）。对于一只好的非洲鼓来说，最重要的部分——中心鼓皮——应均匀地覆盖整个鼓面，这样在非洲鼓的中间就会有一条线。

[①]　一群忠诚的基督徒，通过打击乐来赞美上帝。"Psalmtrommler"（"上帝的心跳"）是由来自伦敦的Terl Bryant构想产生的。

（2）拉绳通常由8股或16股的尼龙线编织而成。好的拉绳和紧密的拉绳方式会显著提高鼓的质量。生产厂家不同的情况下，黑色、紧密的拉绳比红色拉绳的非洲鼓质量更好。

（3）用于固定鼓皮的三个铁环厚度为6～8毫米。最顶部的环应至少距离鼓皮边缘2厘米，以免伤到鼓手。

（4）木材可以选用来自几内亚的Lenké木。它是一种硬木，呈红色，并具有不同的色彩层次。非洲鼓也可以使用Djala（桃花心木）、Doda（柚木）、Gbeng（花梨木）或Iroko木来制作。

（5）注意木材加工的平整度！乐器的内部不应有裂缝和加工瑕疵。如果鼓面一侧的边缘不平整，这也能够看出鼓的质量差。

9

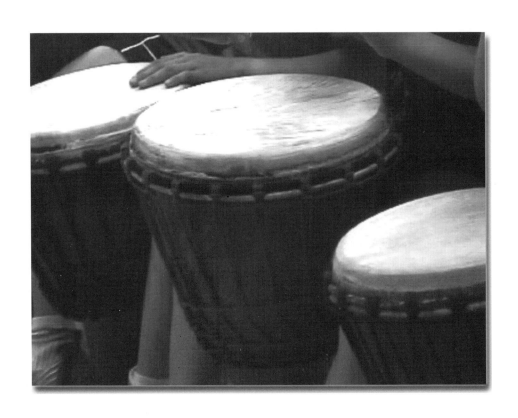

9 小组教学

以小组的形式学习乐器一直以来备受争议。尤其是小组中不同的学习行为（天赋差异），更是被人们视作一大问题。

与一对一教学相比，小组教学对教师的教学能力要求明显更高。哪怕学生再有天赋，教师也都必须达到要求。

对各个社会阶层来说，对小组教学的探讨都是一个基本问题。

本章将讨论以下几点：

• 小组教学是如何运作的？

• 小组教学包括哪些内容？

• 小组教学与单独教学的区别是什么？

为简便起见，本章中使用小组和小组教学这两个术语，即非洲鼓小组和非洲鼓小组教学。

9.1　教育学的概念

教育学这一概念源自希腊语，意为引领、指引、教育孩子。起初，人们把陪伴孩子们上学的人称为 "paidagogos"。教育学最初是一个集合名词，用于描述各种教育实践形式。教育实践指的是在具体教育情境中追求特定目标的行为。

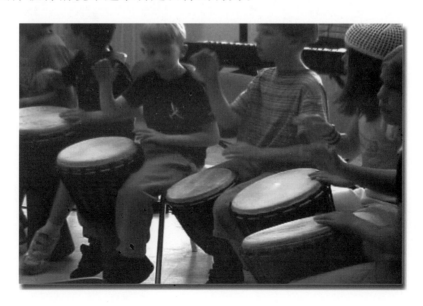

9.2 一个新单位——小组

在小组中，教师扮演着什么角色？这是一个对教学的成功至关重要的问题。教师属于小组内部还是外部？他是主导者还是调解者（两者正相反）？依据经验，我们必须根据情况来不断地重复思考这个问题。因此，在不同情况下，教师的角色可能有以下几种。

- 教练：监督训练的进行；

- 登山向导：提醒危险的发生；

- 本地人：总是知道到了什么地方；

- 导游：指引旅行目的地；

- 游戏主持人：监督规则的执行；

- 观察员：让事情顺其自然地发生；

- 检验员：提供反馈；

- 质量监督员：设定标准，展示怎么样是对的；

- 项目经理：确保达到预定的目标。

在小组教学中，我获得了以下经验：

1.由程度较好的学生帮助较弱的学生。

2.由有创造力的学生发明演奏方法。

3.学生自己制定演奏规则并监督其执行。

4.在小组演奏中，需要学生自己找到适合的角色。

5.并非总是同一个学生最出色，人人都有闪光点。

6.小组中会有节奏感极强的人、娴熟的演奏者、故事创作者、优秀的乐谱阅读者和有天赋的即兴演奏家。

7.在遇到困难时，学生之间互相帮助的解决方法通常比教师提供的方法更有创意。孩

子们一般会行动、展示、示范并解决问题，教师则是讲授、解释、教导并从学生的新想法中学习。

8.通常谁学得快，谁就会主导学习。这将对学生在"现实生活"中的发展有帮助。因此，音乐教育对学生的社会行为也有指导作用。

群体动力正是因为成员的差异性才得以产生。音乐正是在这种不一致中产生的：一个四重奏演出小组需要一位出色的第一小提琴手和一位相对安静的中提琴手，一个非洲鼓独奏者则依赖于伴奏者（伴奏非洲鼓和底鼓）。

9.3 学习目标决定教学形式

在小组教学中，必须考虑到由群体动力失调带来的困难。然而，学习目标也应该被纳入到考虑范围中。

天赋差异是小组教学中的一个问题。在学校音乐课程（主要是小组和班级）和音乐学校乐器课程（主要是乐器和学生个体）中，学生的成效和天赋都各不相同。作为教师，我们该怎么办呢？在研究音乐学校的小组教学时，我们通常会从一对一教学的角度出发。这种想法是可行的，可以考虑一下。

教学形式在很大范围内都具有重要的意义，不同的教学形式也会有各自不同的特点，下面我们来看看一对一教学与小组教学之间的对比。

一对一教学	小组教学
1.教师—学生。	1.学生—学生/教师—学生。
2.只有一种学习节奏。	2.有不同的学习节奏。
3.没有直接的成绩比较。	3.存在持续的成绩比较。
4.学生成绩仅由教师评估。	4.学生自己能看到成绩差异。
5.教师教授学生。	5.小组在一个学习范围内自由活动。
6.学习行为受当天状态影响。	6.小组中存在不同的学习状态。
7.教师—教学功能，学生—学习功能。	7.学生—教学功能，学生—学习功能。
8.简单的关系模式。	8.复杂的关系模式

天赋差异只是众多差异中的一个特例。在这里，我所说的主要是不同的学习行为。这就是说，有天赋的学生也不总是具有良好的学习节奏。如果要进行活跃的小组教学，这些差异是无法避免的。

9.4　排名

所有集体中都存在排名。每个人都在寻求认可，对排名的竞争可以促使学生之间发生"良性竞争"，从而建立起练习中的良好关系。学生可以将自主练习自然地看作保持排名的方式。在这个过程中，个体的身体素质、心理活力（主动接受能力）、自信心、语言能力、智力和其他能力的差异都发挥着作用。

小组给学生提供了很好的机会，使他们了解差异，逐渐认识到自己的极限。在教育学中，试图抑制排名的形成是没有意义的，因为这样会忽视学生的自然需求和学生间的差异。教育的重要任务是帮助学生进行正确的自我评估，找到自己的"个人排名"。根据对节奏的理解和演奏技术的进步情况，每个人都会被分配给予水平相适应的任务。

成绩并不能决定学生受不受欢迎！能力和受欢迎程度并不总是一致的。

9.5　竞争

学生们都有着对认可的自然需求和对竞争的兴趣，这样一来，一些教学场景就会转化为良性竞争。如果学生演奏取得成功的话，可以给学生"好"或"棒"这样的评价。但更建议的做法是对整个小组给予赞扬。此外也要注意，不要为了称赞一些人而进行潜在的比较。学生们通常也很自觉，不会把一切都转变成竞争。他们能意识到，长期竞争会给所有人带来不堪忍受的压力。有趣的是，有时良性竞争会产生强大的群体动力，这为群体动力方面的目标奠定了基调：坦诚相待、彼此理解、相互倾听、相互学习，积极地振奋、鼓励和支持彼此，学会客观地表达批评，公平公开地处理矛盾。

例如，如果两个学生相处得很好的话，第三个学生可能会显得有些碍事，并被这两位学生排斥在外。然而，如果是在两个学生之间存在竞争关系的情况下，这第三个学生就会起到平衡作用。

9.6　小组规模

当几个学生一起学习一种乐器时，我们称之为乐器小组教学。小组的规模可以从两个人到九个或更多人不等。教师会尽可能地让所有小组成员都参与到教学活动中。因此，不能把小组教学误解成隐形的一对一教学。如果教师依次关注每个学生，让其他人在这期间无所事事，对小组来说是没有好处的。小组的规模越大，就需要越多的领导和组织。任务分配是一个值得关注的点，如果对个别学生要求过低，可能会导致他们在课堂上不安分。噪声或其他干扰不仅会给教师带来压力，也会给学生带来困扰。

在一些课程里，可以把小组进一步细分。有时，将小组中较弱的学生与较好的学生分开会更好一点，这样有利于实现平衡。小组教学还有一个重要的前提，就是每个学生都买了自己的乐器。这样可以激发和促进共同学习，还能让学生学会自我激励，并能用自己的乐器练习。

9.7　课程时长

根据对群体动力学的研究，一个小组中如果有超过三名学生，组内的社交活动会更活跃。因此，要依据小组规模来确定适当的课程时长和休息时间。如果小组中有小学生，建议课程时长不要超过60分钟。对于年龄较大和较成熟的学生，在小组规模足够大的情况下，课程时长可以更长一些。

9.8　注意力

注意力不集中可能导致小组内的起哄、喧闹和不满。在这种情况下，可以将某些学生的座位移到小组的左侧或右侧，把学生分开也可以暂时产生奇效。如果有学生想要独自演奏一首练习，当然也可以，因为其他小组成员也能够通过聆听来学习。

学生们应尽量面朝教师围坐成一个半圆形，这样每个学生都能看到教师的演奏。如果学生在练习中遇到困难，教师也可以坐在其旁边提供帮助。如果学生同意的话，教师偶尔可以手把手地引导教学。

附　录

非洲鼓以及音乐专业术语

效果击打（Effekt）：高音止音和装饰音前击。

填充击打（Fill-In）：也称为Fill，用来作为到下一个部分的过渡。

装饰音（Flam）：在主击之前的前击，也被称为倚音。

押奏：先在一个拍子上进行一次响亮的击打（Slap或Flam），后面通常会跟随一个短暂的间隔（例如一个四分音符的长度），然后继续演奏。

连奏（Legato）：连续的演奏方式。

断奏（Staccato）：将音符短促地演奏出来。

弱音（Tap）：也称为Tip，是一种几乎听不到的填充击打，也称为幽灵音或鬼音。

强调音：在一连串的音符中，使用加重音的方式来突出其中一个。

即兴（Improvisation）：未经准备的行动，包括即兴演奏或创作。

Bpm：每分钟的节拍数，说明了击鼓的速度。

Bloquage：一段传统节奏结束的信号，或者开始演奏曲子的特殊转折。

Echauffement：用于宣告乐曲或乐曲片段即将结束的加速。

二分法节奏：将一个音符的时值平均分为两部分的一种节奏划分方式。

切分音（Synkope）：将一拍中四个十六分音符的第二个和第三个连起来而形成的一种节奏型，它改变了音乐的强弱关系。

三连音：将一个音符均匀地三等分而形成的节奏型。三连音节奏给人一种"圆润"的感觉。

Shuffle：将三连音节奏中的第二个音休止，而强调第一和第三个音的节奏型。

弱拍（Off-Beat）：在节奏律动中处于弱位置的拍子。

固定音型（Ostinato）：不断重复、连续演奏的旋律。

曲谱（Charts）：记录了整首曲子的演奏流程，逐拍说明了需要演奏的内容。

副歌（Chorus）：意为歌曲的主要部分或高潮。在即兴音乐中，它可以是乐曲的主题或根据该主题的形式（长度与和声序列）进行的独奏。

渐强（Crescendo）：从轻柔到响亮的演奏方式（音量逐渐增大）。

渐弱（Decrescendo）：与渐强完全相反，是从响亮到轻柔的演奏方式（音量逐渐减小）。

Doundounba：三个低音鼓中最大的一个，也称为Doundoum或Doundoumba。

Sangba：也称为Sangbang，是三个低音鼓中的中号鼓。

Kenkeni：三个低音鼓中最小的一个。

感觉（Feeling）：情感、感受。

延音（Fermate）：音符的任意延长。在许多打击乐实践中通常以轮转的方式进行，通常没有时间感（常用于乐曲的戏剧性结尾，然后进行共同的押奏）。

左右手配合：指左右手演奏的顺序，即哪只手何时演奏。

Hand-To-Hand：一种演奏方式，交替使用右手和左手敲击。

齐奏（Unisono）：所有演奏者同步（一起）演奏的段落。

引子（Intro）：Introduction的缩写。指音乐作品的引入部分。

动机（Motive）：小的旋律片段，以此能发展为一个乐段甚至整首乐曲。

结束（Outro）：乐曲的结尾部分。

结束（Signal）：也被称为Bloquage或Appell。提示乐曲的开始或乐曲的结束。

模式（Pattern）：节奏模板、一系列击鼓节奏型或乐句。

乐句表达（Phrasing）：指对音乐乐句中不同音符的处理，涉及音的结合或分离。

马林凯人（Malinke）：几内亚的一个部落（意为马里来的人），非洲鼓的发明者。

Numu：马林凯人和苏苏人中的铁匠群体，从事非洲鼓的制作。

律动（Groove）：指节奏有规律的行进。

节奏（Rhythmus）：通俗地表示各种长短不一的音符组合的术语（希腊语为 Rhythmos）。

复节奏（Polyrhythmic）：在多声部作品中每个声部都有自己的节拍，例如将三分法的节奏与二分法节奏一起演奏。

半速（Half-Time）：以半速的方式进行演奏。

渐慢（Ritardando）：速度逐渐减慢。

弹性速度（Rubato）：没有固定时间单位（Time）的演奏方式。

时间（Timing）：时间单位，速度。

结　语

　　我希望通过这本教材《非洲手鼓演奏入门教程》为早期音乐教育做出补充性贡献，可以说是提供了一种奥尔夫乐器教学的替代方案。我尽力将教材设计得实用而条理清晰，除了音乐教学的例子外，我还在理论部分介绍了各种心理学方面的内容。

　　为了保持条理性并确保守住一定的"红线"，我有意未在书中涉及以下内容：

· 提到其他教材；

· 展示其他打击乐器和非洲鼓之间的差异和共同点；

· 提供更多"适合儿童的节奏语言"的示例；

· 更深入地探讨三种低音鼓，因为音乐学校中基本没有这些鼓。

通过撰写这本教材，我自己也在工作中学到了很多，希望读者也能有同样的收获。

亚历山大·凯斯提尔

（Alexander Kästil）